圖像曼陀羅

15個主題提升靈性意識
親手繪製連結宇宙的祝福

作者——謝乙靳

美好時光

2020 過年後父親因病離世，需要處理瑣碎的後事，再加上疫情發生使學校延後開學，時間多了讓我有機會發現到新時代的課程，於是我踏入了所謂的身心靈領域，上完天使靈氣，怎麼還有獨角獸靈氣？上身心靈的課多享受啊！當下不想再回學校教美術了，覺得教身心靈相關知識的老師們一定很享受教學過程，但是，一個念頭浮上來：我在尋找什麼東西？我想要服務、分享什麼嗎？

上完課仍有失落感，身心靈領域像個「坑」似的，我又去上寵物溝通看看，感覺薩滿也超酷的，可以連結力量動物和走藥輪的旅程，還有 13 月亮曆，校準宇宙頻率視角被拉高了 … 等，似乎身心靈相關課程要上個半圈，輪廓才會清晰起來。因為不相信速成，一定有許多像我一樣的人，邊找尋人生意義邊投資自己，但這些課程都有其相似之處：回到內在、接受冥想引導，當然，天生靈視力強的人超吃香，我們總能在課堂上的分享聽到有趣的內容，這些不存在於 3D 的物質界。

就在某次上天使靈氣時，看到櫃檯上的課程資訊，並對彩繪課有點興趣，轉念一想：不對啊，我不是美術老師嗎？原來在校的 20 幾年工作，已讓我暫把創作放一邊，然而接收天使靈氣課程中老師的點化和天使送的禮物，也真令我驚喜，天使送了我一隻金筆，喔，我懂了，該是動筆畫畫的時刻到了。

畫曼陀羅如同寫日記一樣，可以先從生活學習中有感的畫起，所以我把靈氣課程中的天使及獨角獸的狀態、頻率，畫成了屬於我的曼陀羅的主題圖像，接著又被 13 月亮曆 20 個太陽圖騰所吸引，也畫了五大神諭、胡娜庫等，在這期間同時也接觸到薩滿的上部世界、中部世界、下部世界、藥輪旅程等令人驚艷的課程，再來個手作權杖超酷的，啊～修但幾勒～，該沈澱、探索一下回到自己的內在了。

如今回頭一看，畫曼陀羅的陪伴，讓我進入心流，有時會覺得我和周圍的時空界限模糊了起來，媽呀！牆上掛的鹿角蕨竟然不見了，趕緊到戶外看也沒找到，失落的走回來時竟看到鹿角蕨還在牆上，哇～海雲法師常講的「時間流淌」是真的，畫畫讓我維度提高，療癒了我生活中許多的坑坑疤疤，至少不著力在負面的人、事、物，縮短了療傷期，還成了我的高光時期，如同自己要先體驗過才能分享的過來人。

也許對某些人來說，以靜坐冥想來淨化自己、療癒創傷是會分心的，建議您可以透過自己手繪，具體執

行顯化的方式，把內在積累的能量釋放出來，也因畫畫的專注，讓負面或低頻的思緒有了距離且模糊，畫畫過程中會感受到脫落平靜、輕盈高光、沒有時間，如同喇嘛製作曼荼羅的當下，與充滿喻意、絢麗的圖像、莊嚴的佛境界共振著，過程即目的，即使畫上一天也不覺得疲憊，你也可以試試神聖圖像或與你有連結的主題，甚至神秘圖案，不急於三小時完成，而是一個禮拜也 ok，開闊放鬆你的心，安靜下來慢慢畫，你的內在小孩（或靈魂）會很開心的，或許過程中你會修改成和預設不同，請傾聽自己，順著心流即是當下獨一無二最好的顯化，我在這邊先回覆你的創作：哇！好棒乁！👏👏👏👏👏👏

　　在書中，我提供了幾幅主題創作，還有幾何形等，你可以在後面的畫紙著色、更改練習圖，也可以用你的方式在書的空白處自行創作，享受單純的繪畫快樂。每個人畫圖的筆法風格、喜好色彩、能量不同，多元是非常棒的，無論是壓克力、彩色鉛筆（水性也可）、有色針筆、螢光金銀等顏料，都可以拿來試試，期待後面的練習稿增添你的美好生活，收穫滿滿哦～

謝乙新

關於曼陀羅

ABOUT MANDALA

曼荼羅 Mandala 是梵文的音譯，在古印度是指領土、祭壇。然而藏傳佛教吸收後，形成許多不同形式的曼荼羅，如繪畫形式的法曼荼羅、三昧耶曼荼羅、大曼荼羅、羯摩曼荼羅，以及色彩炫麗的圓形沙壇城，所以又意譯為「壇場」、「聖圓」、「中心」、「輪圓具足」、「聚集」，並獲有「心髓」、「本質」等意思。

記得約二十幾年前，中影文化城（現已休園）曾經舉辦過密宗的沙壇城展覽，群眾皆被其色彩圖形感到驚嘆而留連忘返。然而曼荼羅的圖像、顏色、位置都有其特殊的意義，又因宗教的神聖性，所以需要專注、精細的繪製，即使觀看者不知其內涵，視覺上也能被震懾衝擊到，但意識情緒卻是平靜喜悅昇華的。

現代大都使用曼陀羅這個譯名，並被新時代運用為靜心彩繪、以連結內在小宇宙。在台灣，有正面主題引導的曼陀羅，也有幾何結構風格的曼陀羅，還有禪繞畫、靜心著色本等。繪製過程中，因為專注在神聖的圖像上，使得頻率、能量提高，進入心流，無形中也療癒淨化了自己，所以曼陀羅也有部分發展成藝術治療。

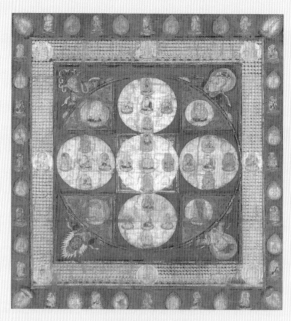

金剛界曼荼羅（局部）

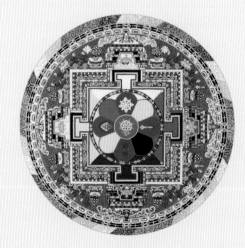

沙壇城

CONTENTS 目錄

01 台味

　　某堂與植物連結的課，老師在玻璃瓶中放了 20 幾枝花，大概有十來個品種，後來老師要我們去拿一朵自己喜歡的花朵，大家都深怕自己喜歡的被拿走，所以動作要快，我拿到美麗的紅薑花，覺得花瓣排列像松果，很開心，沒想到老師卻要我們跟附近的同學互換，我的被老師換走，但我對誇張的天堂鳥完全沒感覺，我感到有點失落，但還是得連結，我已分不清是我連結的，還是我的直言：天堂鳥鶴立雞群，一眼就被看到……，而老師拿到紅薑花開始頭痛，下課時我告訴老師：因為它像松果（或許有激活到松果體），

不過我要提的是特選花卉，這四字我是刻意用蔬果紙箱的台式風格，讓它有趣一點。對！就愛台味

　　下面的賓士貓，則是看到有人在群組中分享十三月亮曆，覺得白巫師的圖騰很可愛，很像賓士貓，於是我把白巫師改成張眼的賓士貓，並且用 OK 繃把接收的通道蓋起來，詼諧地稱讚這兩種特選的花。一幅小曼陀羅放四～五樣元素就夠了，至於背景的千鳥紋，第 32 頁有示範喔！一年後學了13月亮曆，發現自己的主印記就是白巫師 XD。

蔬果紙箱

13月亮曆中第 14 個圖騰：白巫師
（圖片提供：亞洲時間法則）

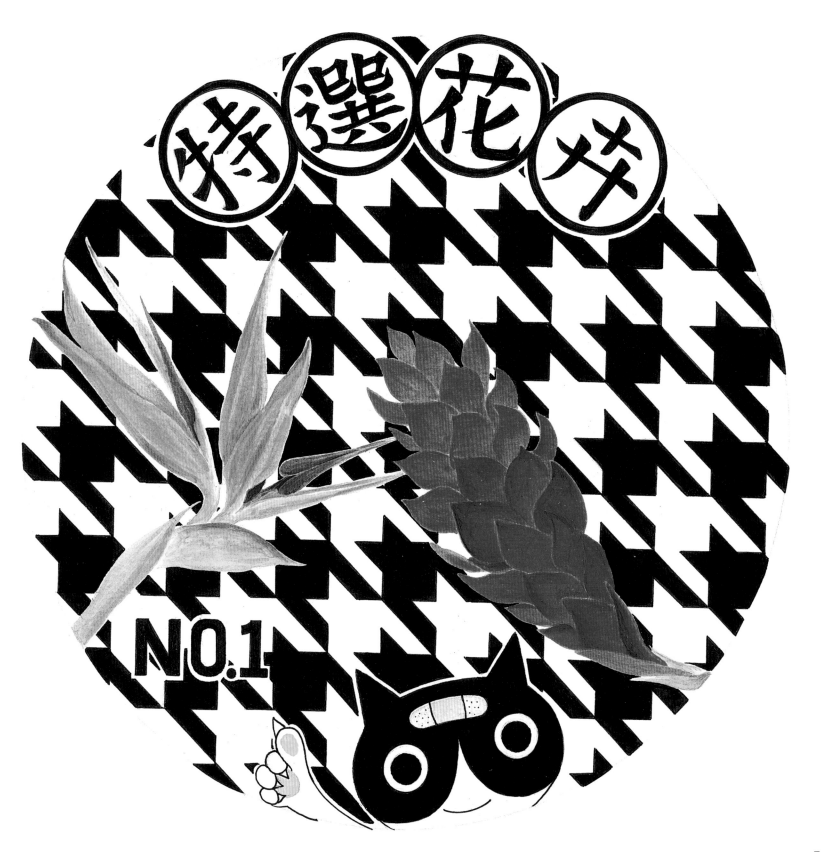

特選花芥

NO.1

02 桂冠

　　2021 年看了一部電影『靈魂急轉彎』，這是部描述某個靈魂 22 號感到生命無趣，從無法投胎到接受投胎的轉變。看完後感觸很多，於是畫了這張曼陀羅，主角想實現演奏的夢想，這是他在地球的志向，而靈魂 22 號也體驗到生命的意義不在遠大的志向，光是看到飄落葉子的美好舒暢，看似微不足道的小事，卻讓他心靈悸動，領悟到 3D 生命的美好，於是他願意投胎到地球了。中間我畫梅爾卡巴象徵能量的轉動，水藍色的 22 號靈魂找到了他的生命意義，並接受到地球體驗生活了。

　　桂冠本身有勝利和祝賀的意思，月桂葉的圖案和稻穗很相似，這種植物圖騰的美好喻意受到許多設計者的青睞，就連我們在農產品的紙箱和校徽都常看到稻穗的圖樣。而在塔羅牌世界牌中，四神獸已從學習進化了，配上外圈似月桂葉的編織圈，中間一位女子拿著魔法棒，展現與品味生命的喜悅。以及塔羅牌中的權杖六可看到騎士頭戴桂冠，手拿著權杖，並掛有象徵勝利、成功的桂冠。還有聖杯七中也有投射桂冠的圖像，在聖誕節時，我們也常看到聖誕花圈的裝飾，既豐盛又美麗，令人喜悅，有些圖像本身是具有意義的，大家可以運用圖像的意義豐富作品的內涵喔！

稻穗成了疏果等農產品
的主要標誌

獎牌

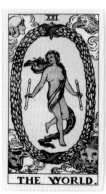

塔羅牌 世界牌

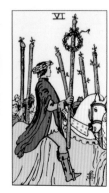

塔羅牌 權杖六

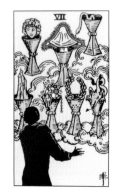

塔羅牌聖杯七

03 開光

疫情較嚴重時我都會聽一下除瘟疫咒的音樂，來提升自己的免疫力，順便淨化我的空間，端午節時剛好門口可掛菖蒲、艾草、榕樹葉，意指辟瘟疫除障痢，那段時期還沒輪到我打到疫苗，心裡是沒安全感的，乾脆畫成曼陀羅，上方中間紅黃色的字是梵文種子字「擋」的意思，加上橘紅色火紋，也是燒掉瘟疫之意，外圈就是除瘟疫咒：嗡・達拉・都達拉・都拉・南摩・哈拉・喝拉・吽・哈拉・梭哈。當然字體是列印剪貼，沒料到墨水不足有點淡，還好影響不大，中間的菖蒲、艾草、榕樹葉等植物，若不熟悉，可上網查植物的結構，內圈並非圓形，而是傳統瓷器的開光風格，用來展示另一空間的圖案，是由古代窗戶形式演變而來，因為剩餘空間不多，所以背景運用簡單的幾何圓形帶過即可。

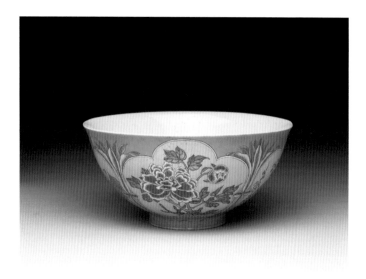

清 康熙 琺瑯彩粉紅地開光四季花卉紋碗

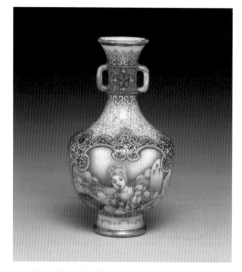

清 乾隆 琺瑯彩錦地開光西洋人物雙耳瓶

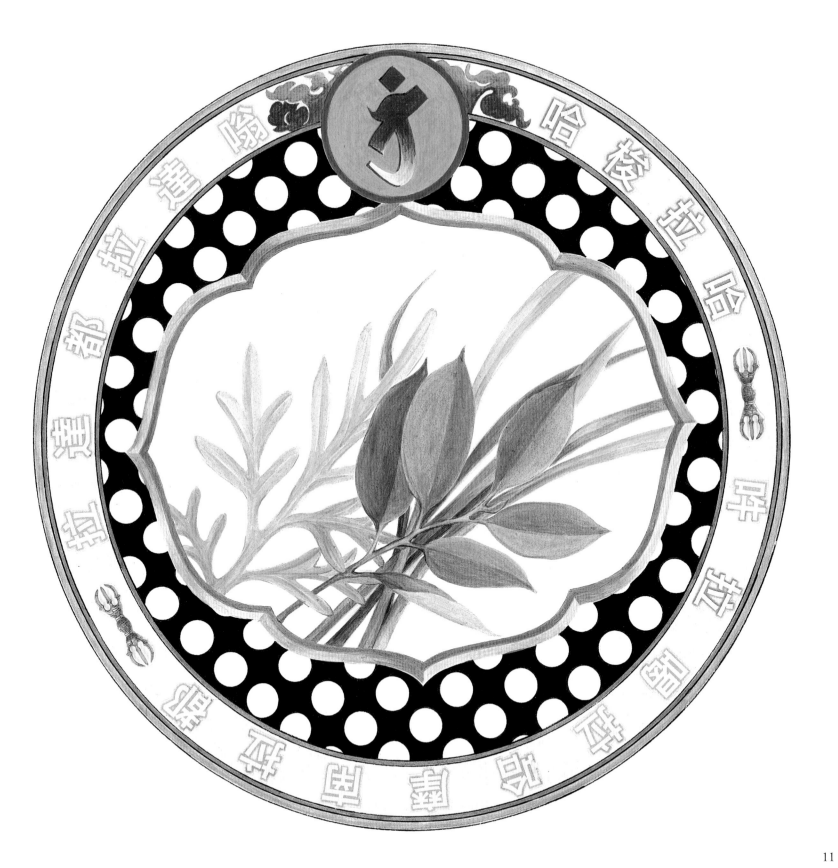

11

04 剪貼

　　台灣的中元節是個非常重要的節日，這個農曆七月祭拜好兄弟已深植台灣人心中，於是運用了這張金紙(本身就是曼陀羅小宇宙)和道教的五行元素：如東方屬木──綠色，南方屬火──紅色，西方屬金──金色或白色，北方屬水──藍色或黑色，中間屬土──黃色，但我把土元素改成連結虛空的極樂世界，是表達對靈界眾生的祝福，值得一提的是，圖上的四朵蓮花，是從金紙直接剪下來貼的，讓它增添一點民俗味，你們也可以看看家裡的金紙，拿來剪貼效果不錯喔！

　　(附上一張金紙，供你剪貼使用)

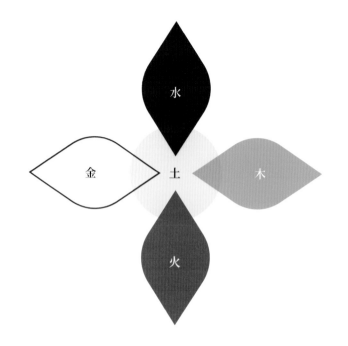

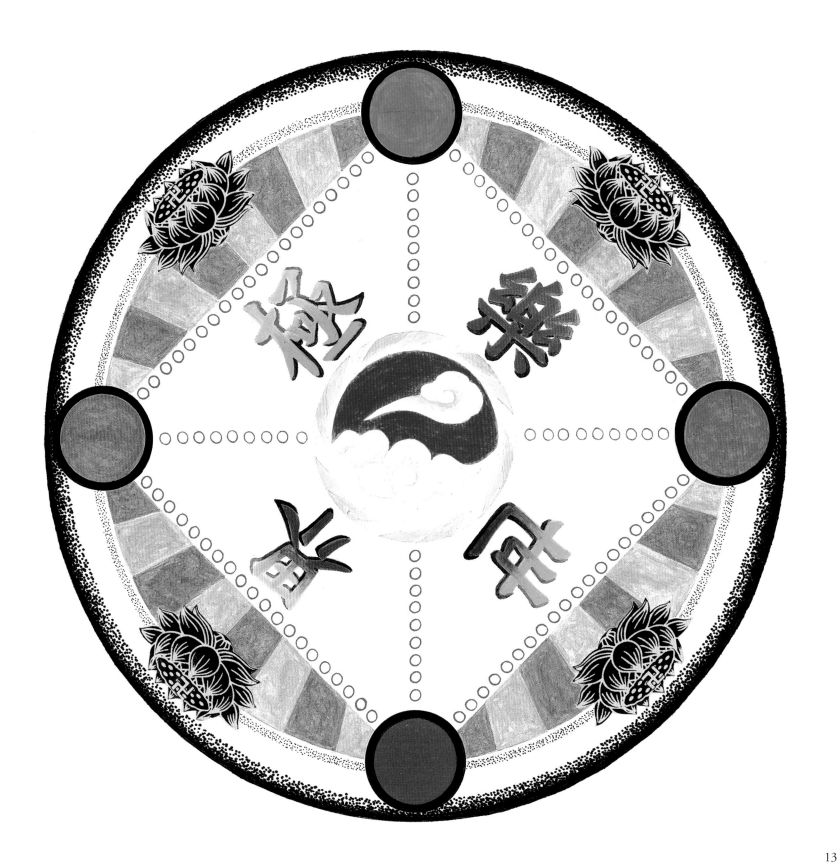

13

05 生命之花

相信大家因接觸靈性訊息，也了解到生命之花這個圖騰，這是個畫曼陀羅很棒的入門款，一個圓規，不斷重複其半徑畫圓在圓周上，一個圓周又剛好可被半徑畫成六份，只是要細心些，因為手繪很容易出現誤差，而讓花瓣走位，所以打稿時，鉛筆要選筆芯是 H 的，因為 B 的筆芯是屬於軟、粗、黑，而 H 較硬、細、淡，除了容易對準，也容易擦拭，接下來一個重點螺旋形，我們都觀察到從銀河星系到微小的 DNA 都是呈現螺旋狀，還有最常看到的螺旋貝殼，以及蕨類植物，向日葵種子等，生命是種螺旋場的展開，所以可以配合幾個螺旋狀態的圖進入你的生命之花。

掃描看示範

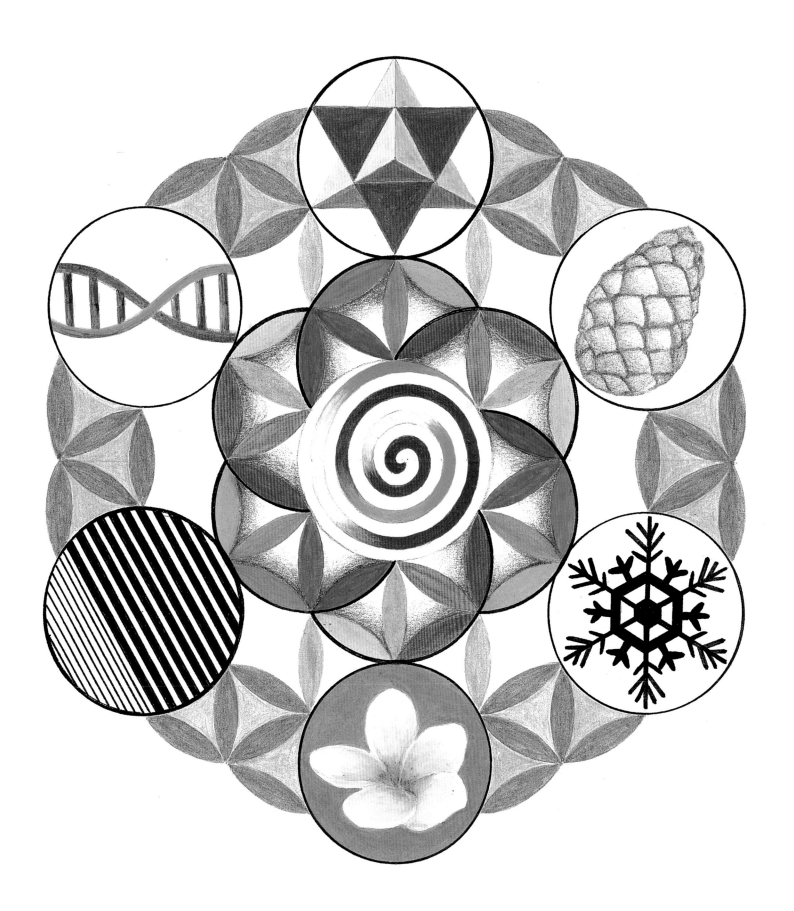

夢境

　　夢境對有些人來說是個特別的主題，如清醒夢、預知夢、釋放能量的夢，甚至似夢非夢的靈魂出體，這些我都作過，有一回在上薩滿課期間，竟然夢到我和何篤霖在喝藥草，哇！這什麼情形？於是畫曼陀羅記錄下來，自己解夢：何篤霖生肖屬蛇，蛇也象徵療癒，蛇可脫皮再生，而在醫療圖騰中可看到雙蛇旋和單蛇旋，蛇也是印加薩滿藥輪南方旅程中的教導動物。

　　銜尾蛇也是「無限」的概念，牠一方面在消滅自己，同時又給予自己生機，象徵萬物永恆融合的標誌，帶出了生與死的循環原則。

　　畫此曼陀羅時，我還特意去買了本農民曆，想看看封底有什麼解毒的藥草，結果有許多的雞屎白和地漿水，完全無解，乾脆畫個松果和我的療癒石及聖木，配上一點道教符咒圖騰，加強藥效及民俗趣味感。

雙蛇旋

單蛇旋

農民曆解毒圖（局部）

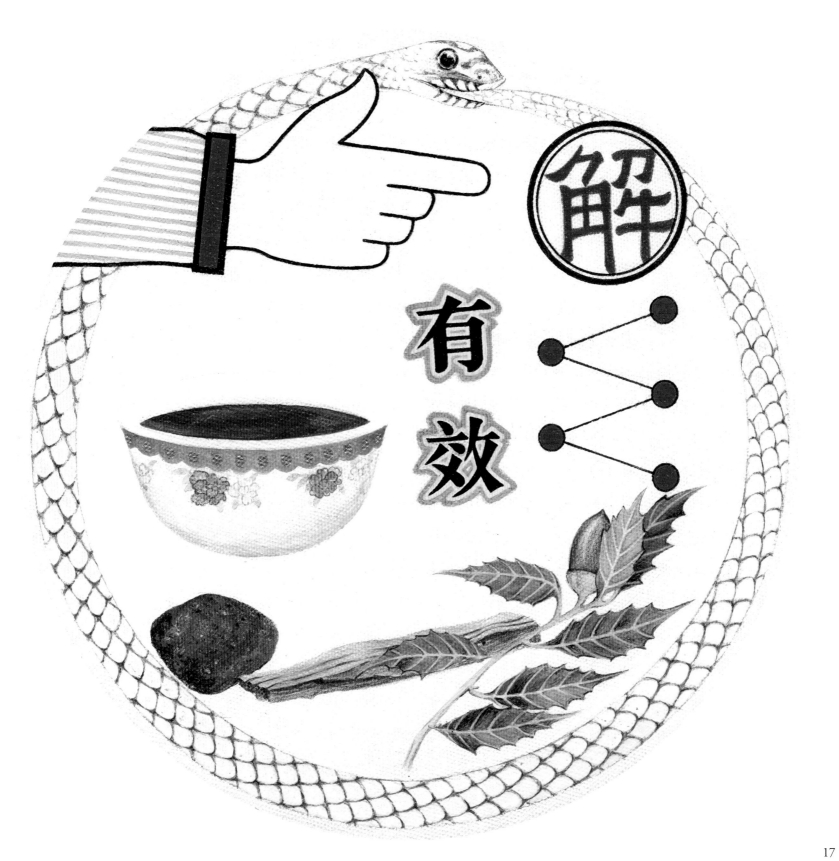

07 QR code

現代生活中，QR Code 如同某個維度的認證連結，在疫情期間，逛起百貨公司超累，不斷的要掃 QR Code，而且只有特定的出入口。索性畫個 QR Code 的圖像連結獨角獸，這隻是我上課連結到的飛馬，祂有彩色的棕毛和閃爍的尾巴，胸前有個無限符號，當然選擇方形畫 QR Code 較適當囉！

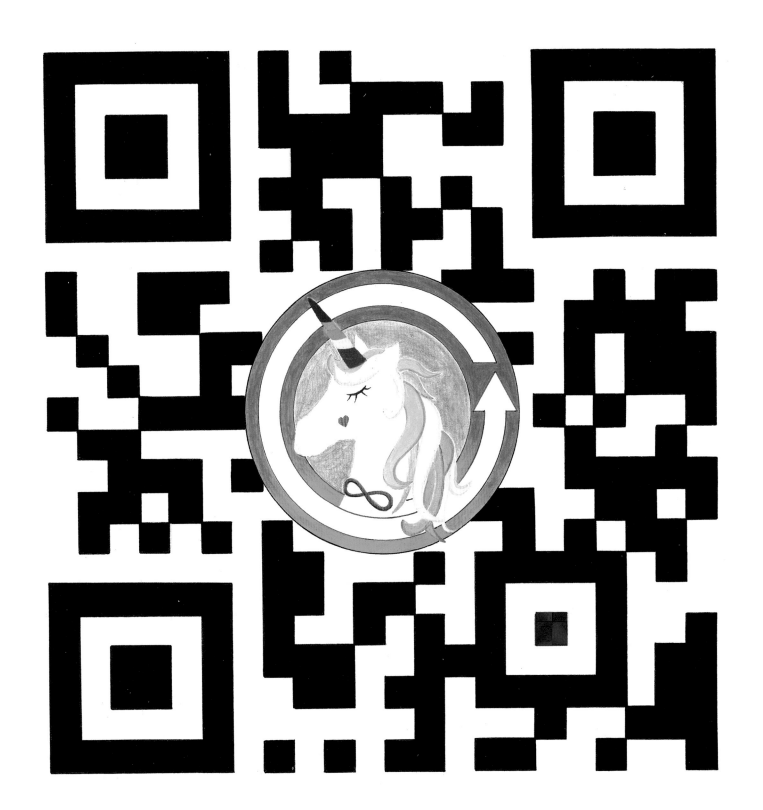

脈輪

　　脈輪是指身體的七個能量中心，其活躍程度每人不同，更是身心靈課很常觸及的內容，無論是功能、色彩、及是否需療癒淨化等。

　　一般我們常看到的脈輪圖樣有兩種，如圖示：圈內有梵文或幾何形，圈外有蓮花瓣，而且每個脈輪瓣數不同喔！而獨角獸因其單純、善良、友愛、助人、靈性高的品質，使其在眉心輪處長出螺旋狀的角。

　　相信我已激發了你的創意，畫上你想畫的脈輪，及你獨有的表達方式吧！

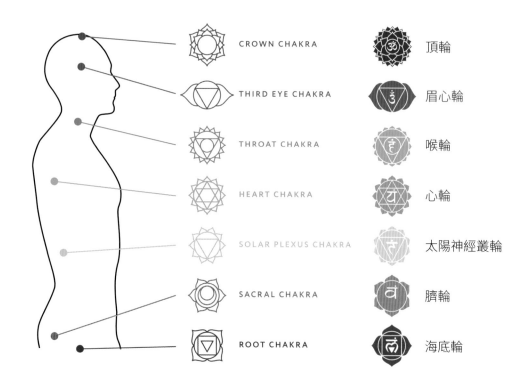

CROWN CHAKRA	頂輪
THIRD EYE CHAKRA	眉心輪
THROAT CHAKRA	喉輪
HEART CHAKRA	心輪
SOLAR PLEXUS CHAKRA	太陽神經叢輪
SACRAL CHAKRA	臍輪
ROOT CHAKRA	海底輪

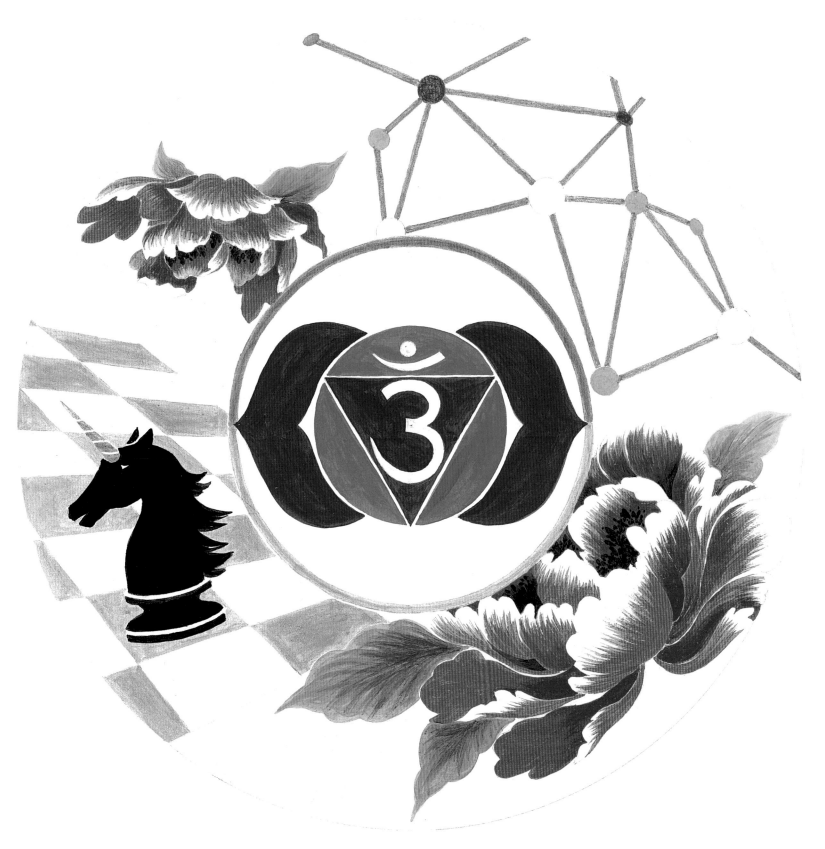

09 週期循環

因爲曼陀羅大都爲圓形，所以很適合表達週期的循環，有如時鐘一樣，一圈十二小時是中午，兩圈二十四小時是一天的結束，十二星座與月份（季節）有關，也從牡羊座的帶頭前行，到雙魚座的直覺同理爲一年的循環，道教的天干地支依序相配，一個循環一甲子，嗯嗯‥‥不小心透露了我的年齡，剛好十二月是一年的結束也是我的生日月，所以畫上蛋糕，和十二地支，象徵一個循環，背景爲 CP 值高的黑白格幾何形。不用擔心圖畫複雜，你都可以調整改變的喔！

12 星座循環

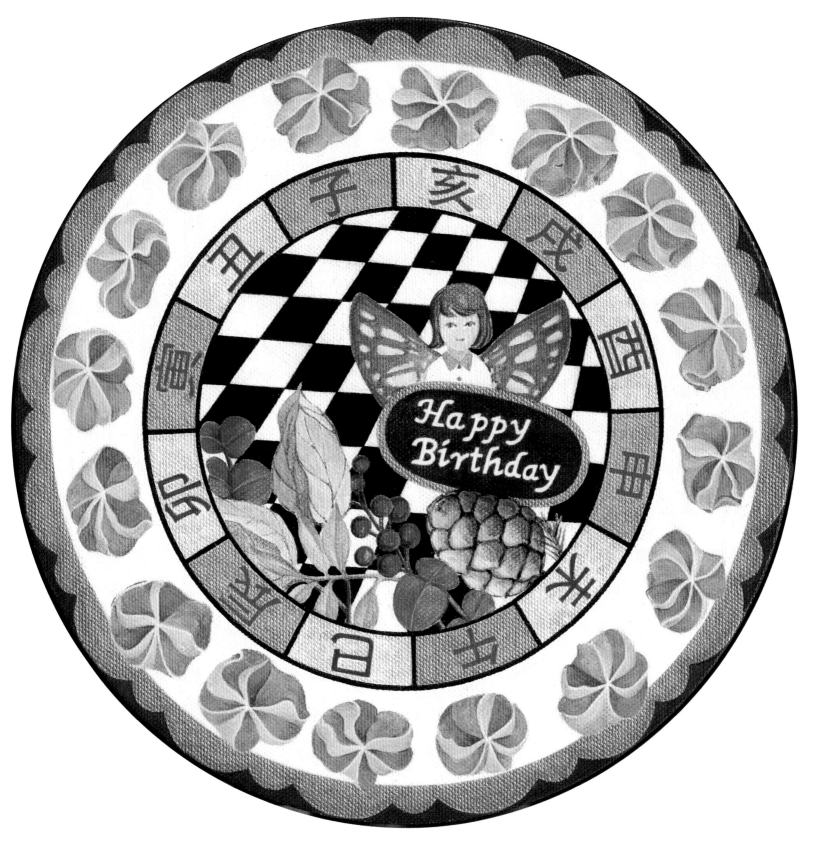

10 五大神諭

馬雅人認為時間是能量，而他們使用的卓爾金曆，有二十個圖騰，十三個調性，大家可以 google 馬雅印記，填上出生年月日，就可以看到自己的五大神諭印記（星際印記），若我們能校準活出這星際印記的內涵，就表示我們有提升自己的維度，像一朵盛開的花，所以畫五大神諭曼陀羅是很有意義的，不但能了解自己的天賦、能量、課題，還能朝向高版本的自己前進，圓滿這一世的旅程，有興趣的也可以查到十三月亮曆的課程喔！這樣對自己的印記會有更深刻的了解與連結。

此圖是我的星際印記：

中間的圖騰：白巫師——接受、喜悅、永恆的涵義。

右邊的圖騰：紅蛇——是支持我的力量，代表生命力、生存、本能。

上面的圖騰：白世界橋—是我的引導，代表死亡、均衡、機會。

左邊的圖騰：黃種子——是我的挑戰與擴展，代表盛開、對準目標、覺知。

下面的圖騰：藍手——是我的隱藏力量，代表實踐、知曉、療癒。

如果你有查到自己的印記，那麼請畫出自己的星際印記吧！

11 胡娜庫

　　胡娜庫（Hunab Ku）圖騰，在星際馬雅13月亮曆的體系中，是指「宇宙源頭」或「銀河中心」，色彩是固定的，東方紅色象徵啟動，北方白色——淨化，西方藍色——蛻變，南方黃色——成就，中央綠色——銀河中心，當我們彩繪胡娜庫時，就是與源頭強大的能量連結，所以畫完可以將願望寫在旁邊，向宇宙下訂單。

　　另外我在《100個藏在符號裡的宇宙秘密》書中也看到胡娜庫的圖騰，提到了人類受大自然啟發，發明具有象徵意味的語言，而一般認為銀河蝴蝶代表宇宙中存在的所有意識，象徵了馬雅神話中的創世大神「胡娜庫」的說法，提供給各位參考。

胡娜庫 Hunab Ku 是代表銀河中心的圖騰
（圖片提供：亞洲時間法則）

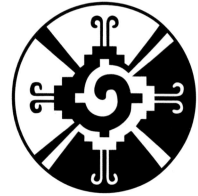

圖中有蝴蝶的意象

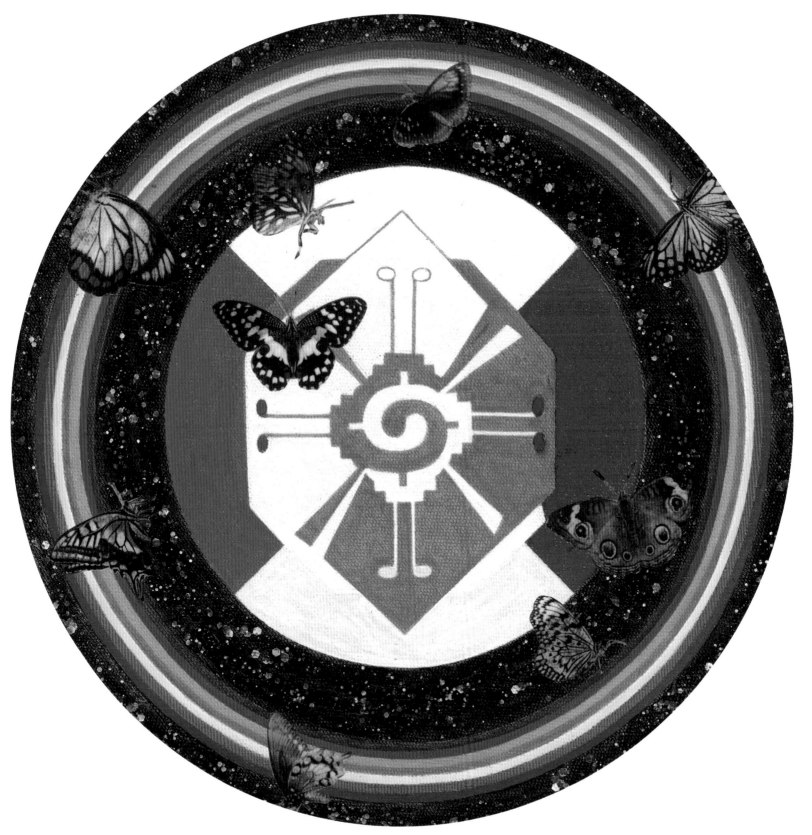

12 麥達昶神聖幾何立方

在大天使神諭塔羅牌中我們看到了一張淨化脈輪，是大天使麥達昶雙手高舉，上方有神聖幾何圖形：「召喚我運用神聖幾何圖形，來淨化並使你的脈輪敞開。」

麥達昶幾何立方體不但包含了柏拉圖的五種等邊多面體（三角四面立方體、四角六面立方體、三角八面立方體、五角十二面立方體、三角二十面立方體），也兼容了生命之花和卡巴拉生命之樹及脈輪，當然值得我們動手畫一下，順便激活我們的右腦功能（創造、直覺、想像、視覺、空間）。

牌卡訊息：這個立方體會向下旋轉，清除你身體與脈輪的心靈毒素。當你的脈輪淨化後，你會感到更有能量與直覺增強。

麥達昶幾何立方體

大天使神諭塔羅牌卡

掃描看示範

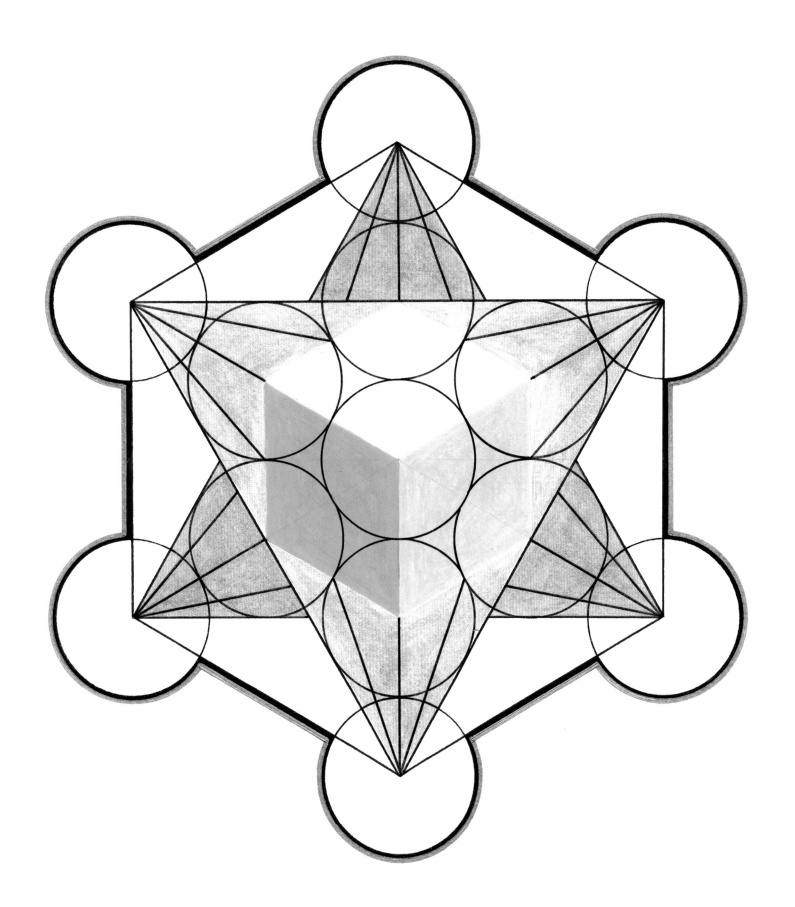

13 六角形立方體

六角形讓人容易聯想六芒星，或兩個三角立方體相疊的梅爾卡巴，不過六角形也是個神秘的結構，如我們看到土星北極的六邊形風暴，以及雪花的六角冰晶結構，就連生命之花也是一個圓周剛好分六個半徑。六角形因其對稱，也如生命之花的碎形一般，可以重複，這不是巧合，似乎有我們還不理解的自然能量──「神聖幾何」。右圖只需用上高明度、中明度、低明度，就可表現出立體感喔！

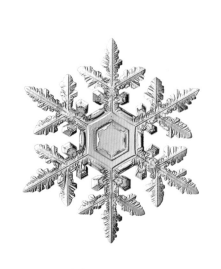

六邊形的雪花結晶

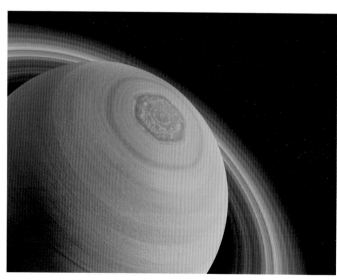

土星

掃描看示範

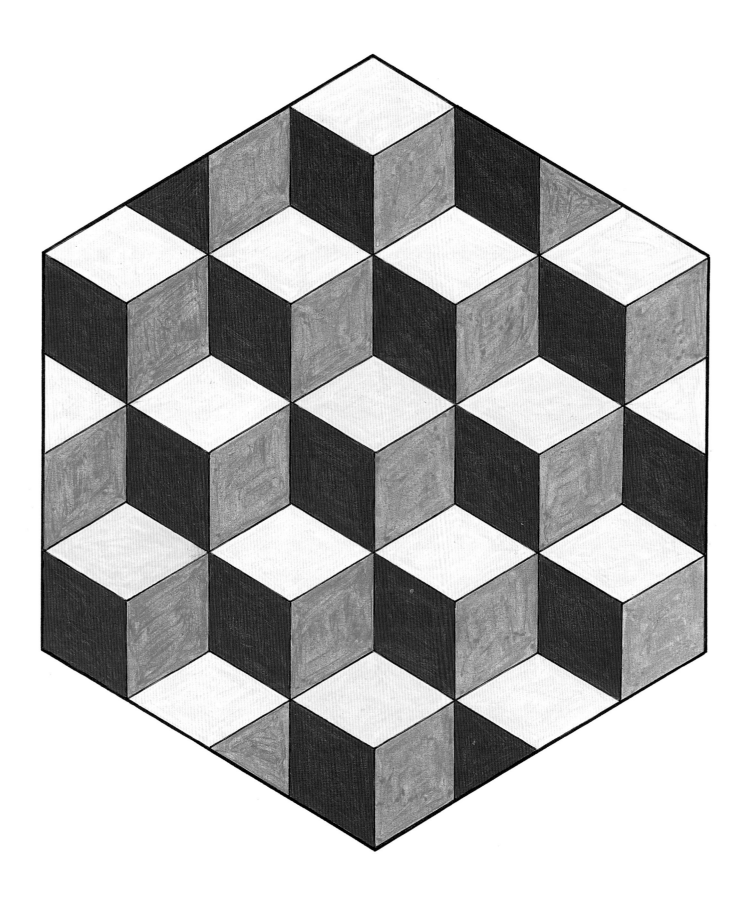

31

14 千鳥紋

千鳥紋是台灣服飾常見的花紋，如同拼圖般重複的幾何形，果然數大的規律性會產生視覺美感，雖然花卻有點時尚感喔！

圖一‧先用鉛筆打稿，畫上 16 公分的正方格，再用黑色代針筆（不限色彩，簽字筆亦可）與尺畫上對角線。

圖二‧再畫一隻鳥圖，觀察橫線，用尺拉橫線，重複畫一公分橫線再空一格。

圖三‧繼續觀察直線，一樣用尺拉直線，畫一公分直線再空一格。

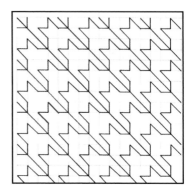

圖四‧再將直角的左右邊畫上斜對角，即形成左右邊的翅膀。

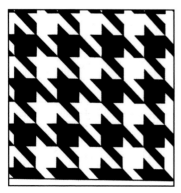

圖五‧最後以斜對角來看，一格塗黑色，一格空白，擦掉多餘的鉛筆線，這樣就完成了，當然你也可以讓其中的一兩隻鳥是彩色的，試試看喔！

掃描看示範

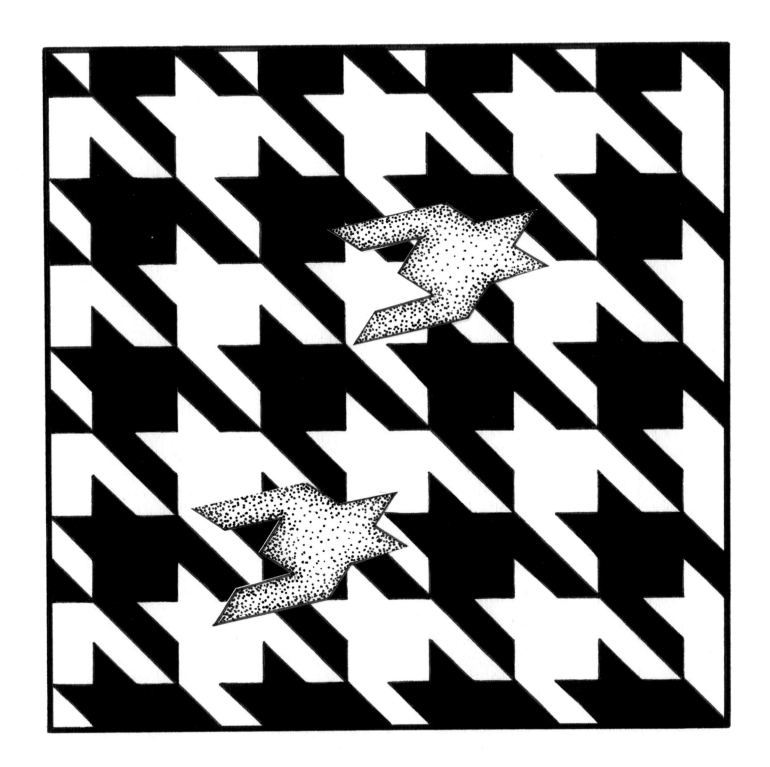

15 五元素

五元素（五個圈）是曼陀羅較容易發揮的對稱形式，中心圓可放主題，而上下左右四個圓可以表達主題延伸出來的相關圖像，或是金、木、水、火、土五元素等，也可依需求決定圈數，例如正三角形為三圈，中間再加一圈就四圈了。

右圖：中間是獨角獸，右圈是象徵與獨角獸連結的777數字，上圈是我想像獨角獸的螺旋光角發射的光，左圈是百合花（玫瑰、紫鳶花亦可），象徵和獨角獸一樣的和平、友愛的本質，下圈是獨角獸高頻光的狀態，你也可以運用你的想像力來表達五元素，也可以

參考金剛界曼荼羅的形式如：中間為菩薩，其他四圈你可能會聯想到第三眼、眉心放光、淨瓶、柳葉、蓮花、手印、心咒、法器等，又或者畫上天使以及444的天使數字，相信會出乎你的預料又很特別的喔！

三元素　　　　　　　　四元素　　　　　　　　四元素

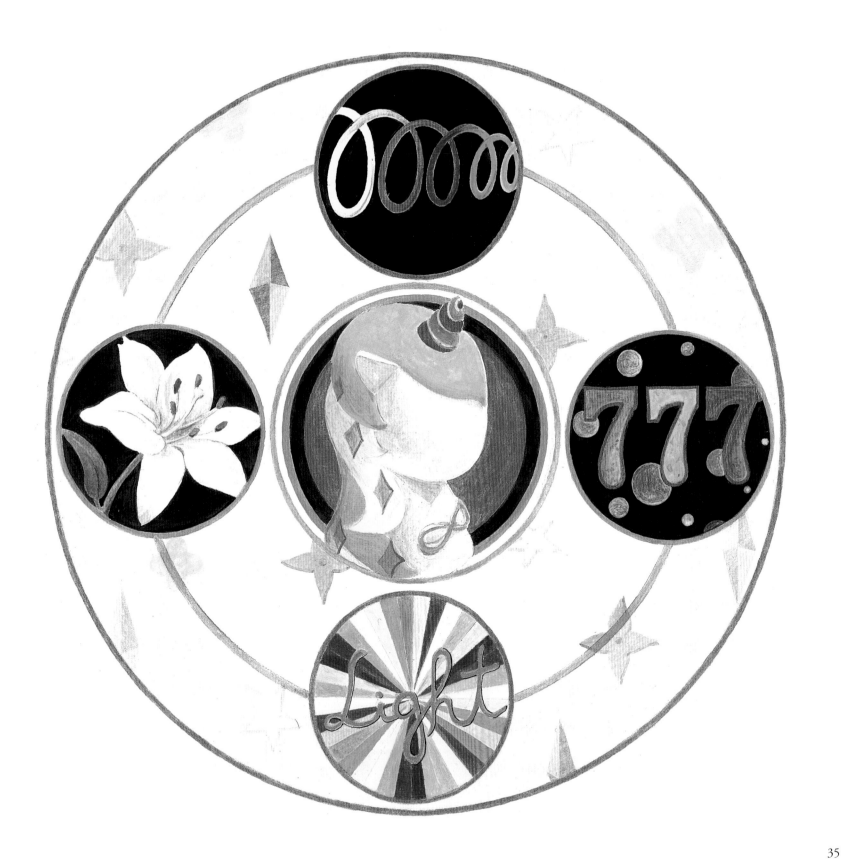

靜心彩繪曼陀羅

　　從右頁開始，我描繪了每個單元的淺色線稿，供您
部分著色彩繪，當然您可以用您喜愛的圖像覆蓋過去，
並在空白處發揮屬於自己的圖像曼陀羅哦！

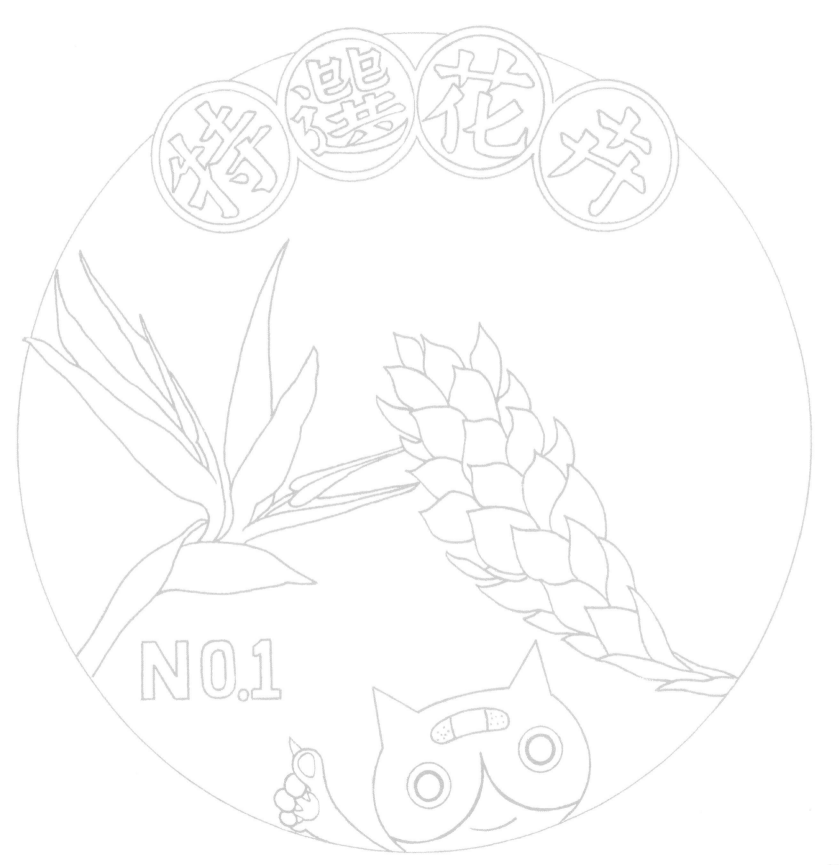

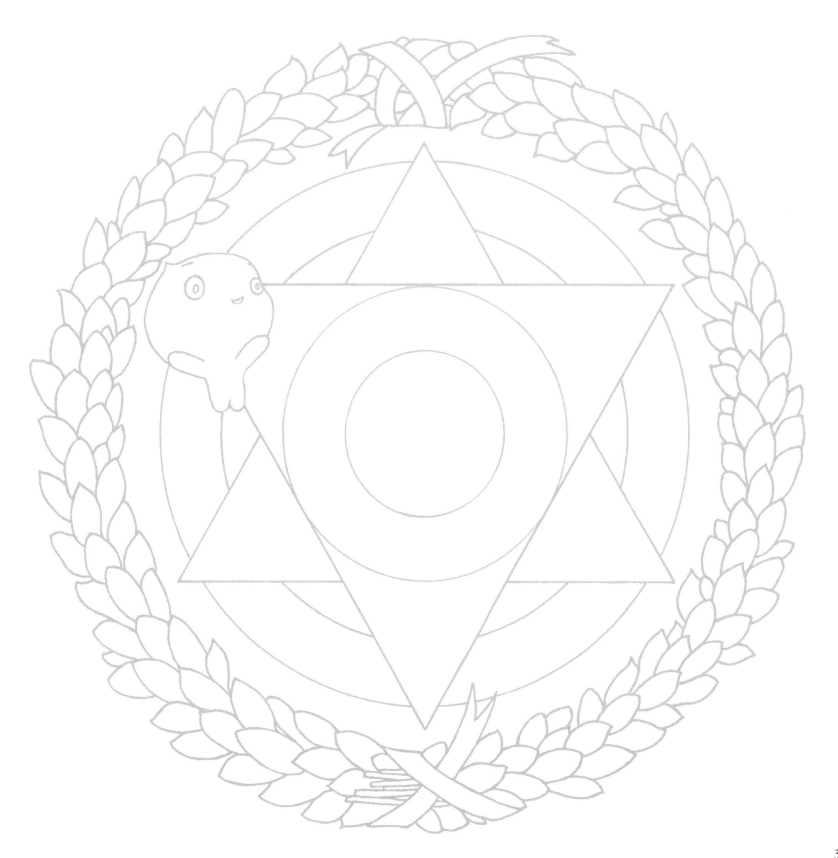

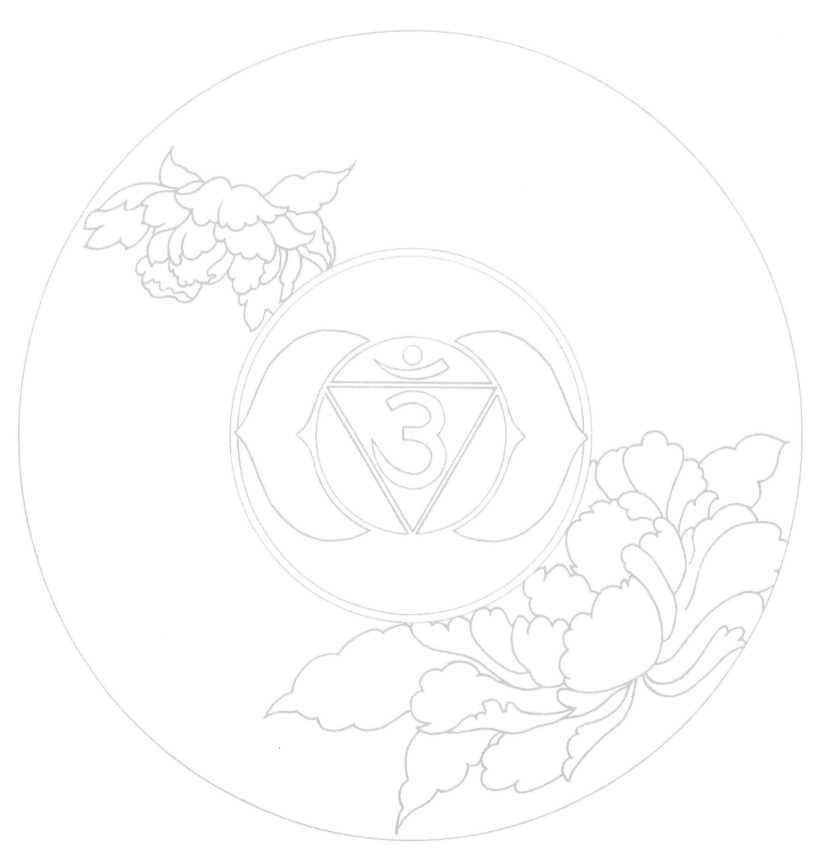

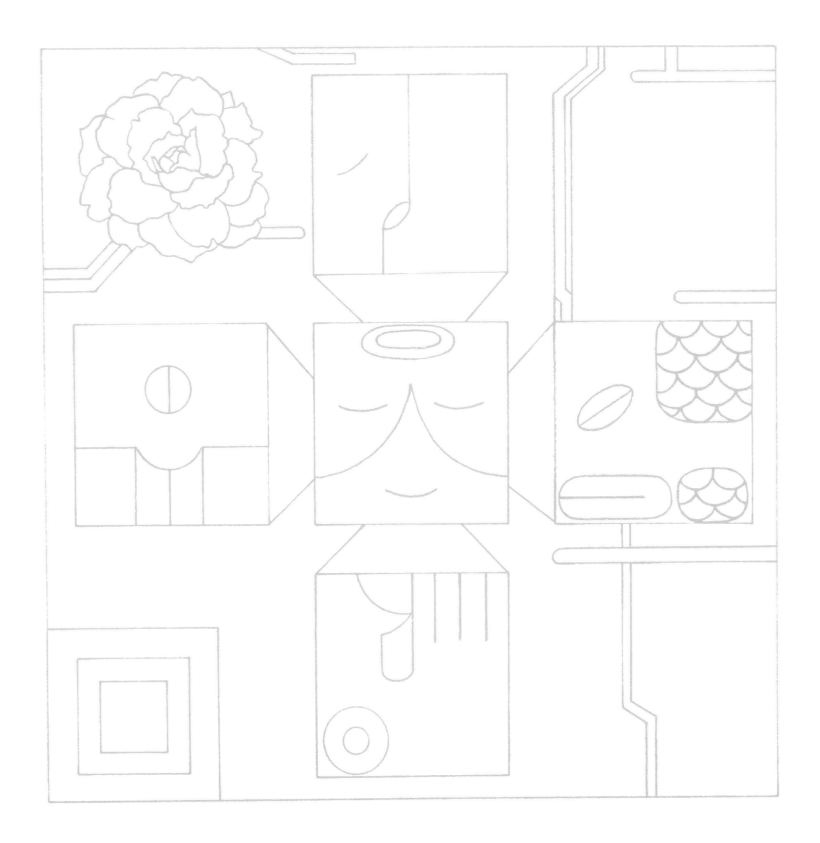

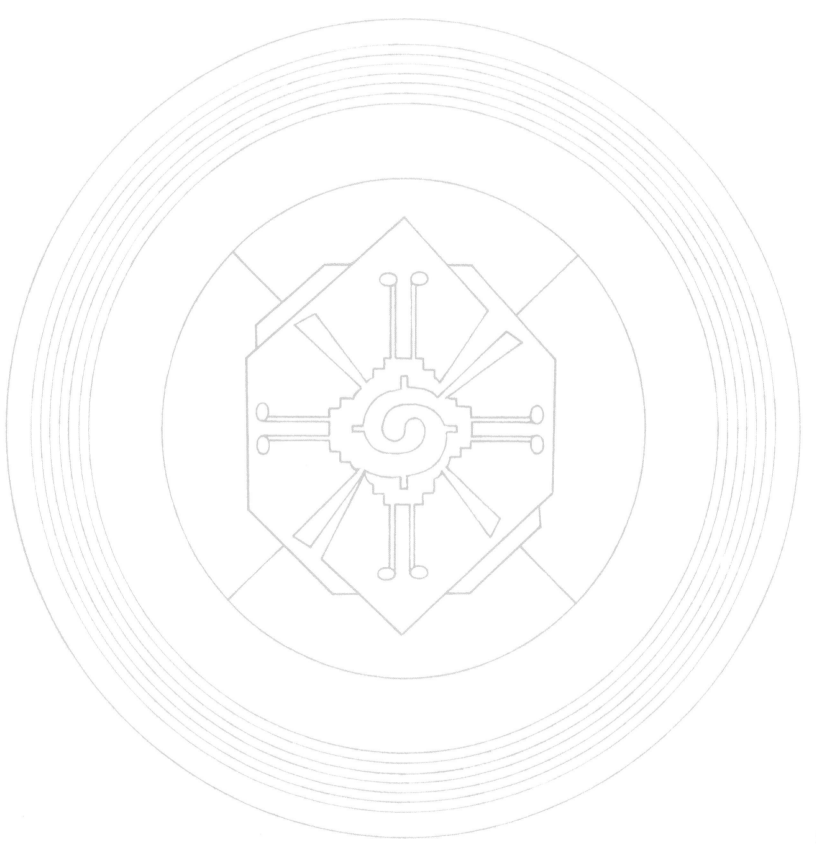

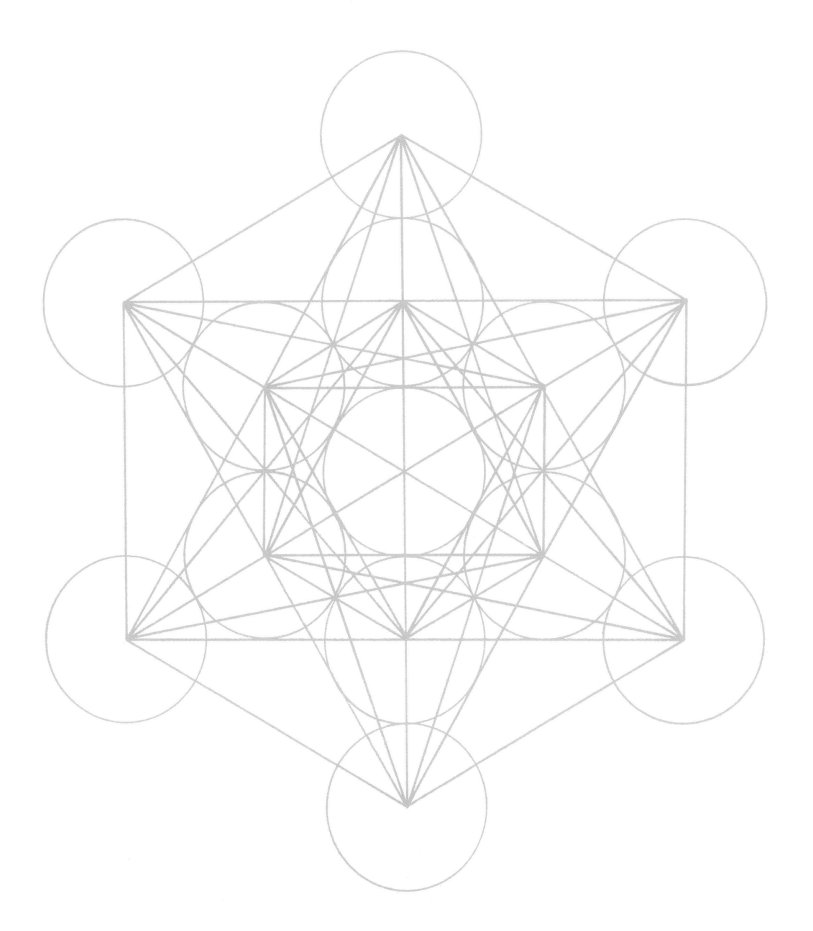

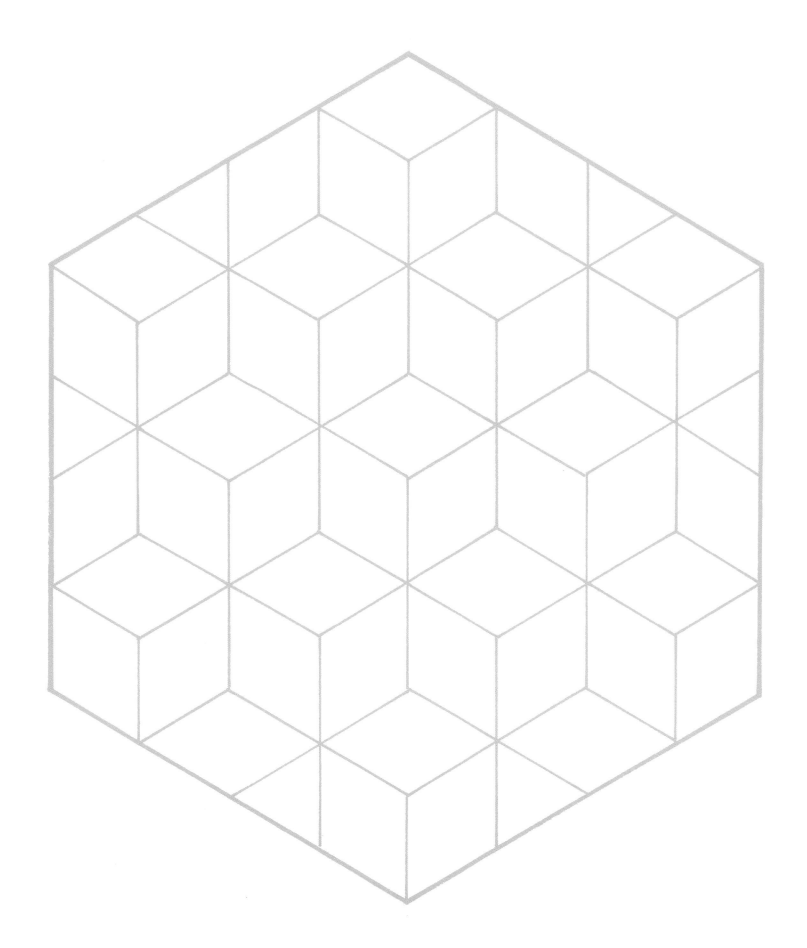

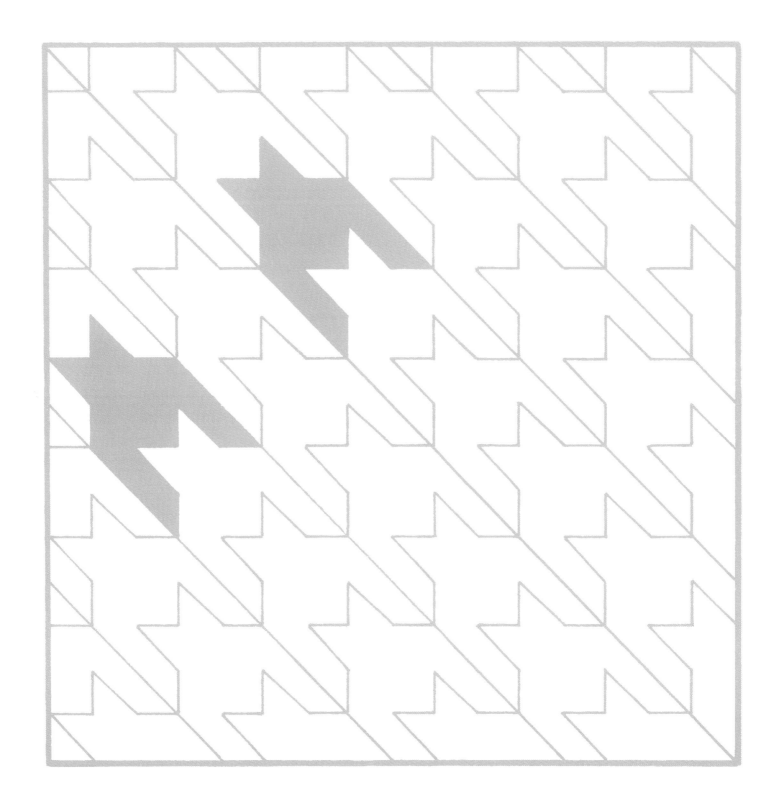

63

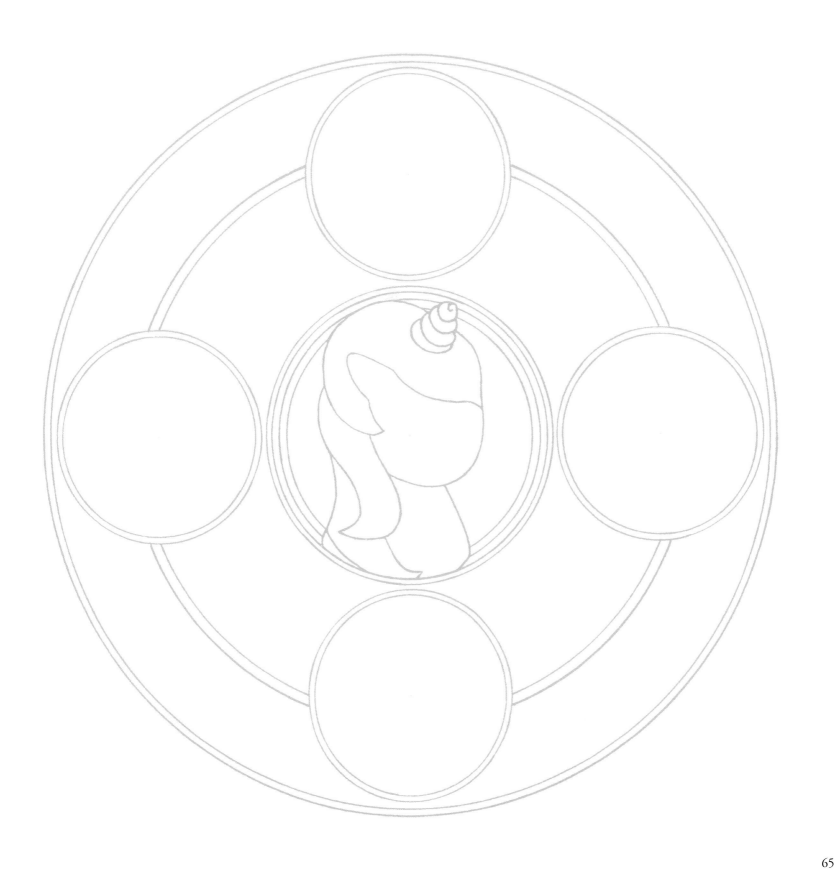

圖像曼陀羅 / 謝乙靳作 . 繪 . -- 初版 . -- 臺北市：風和文創事業有限公司, 2024.05

面； 公分

ISBN 978-626-97546-9-4(平裝)

1.CST: 繪畫 2.CST: 書冊

947.5 113004636

圖像曼陀羅

作者	謝乙靳
繪者	謝乙靳
編輯協力	呂依緻
總經理暨總編輯	李亦榛
副總編輯	張艾湘
特助	鄭澤琪
封面暨內文設計	點點設計

出版	風和文創事業有限公司
地址	台北市大安區光復南路 692 巷 24 號 1 樓
電話	886-2-27550888
傳真	886-2-27007373
網址	www.sweethometw.com.tw
EMAIL	sh240@sweethometw.com

總經銷	聯合發行股份有限公司
地址	新北市新店區寶橋路 235 巷 6 弄 6 號 2 樓
電話	886-2-29178022
傳真	886-2-29156275

製版	兆騰印刷設計有限公司
定價	新台幣 350 元
出版日期	2024 年 5 月初版一刷